NUDO&CRUDO

NUDO&CRUDO

corpo sensibile/corpo visibile

Guglielmo Aschieri
Victor Burgin
Larry Clark
Francesco Clemente
Marlene Dumas
Silvie Fleury
Gilbert & George
Robert Gober
Nan Goldin
Noritoshi Hirakawa
Jenny Holzer
Jeff Koons
Barbara Kruger
Zoe Leonard
Robert Mapplethorpe
Annette Messager
Luigi Ontani
Cindy Sherman
Wolfgang Tillmans
Rosemarie Trockel
Sue Williams

CHARTA

Catalogo

Coordinamento grafico
Gabriele Nason

Coordinamento redazionale
Sabina Cortese

Ufficio stampa
Silvia Palombi, Arte & Mostre,
Milano

Realizzazione tecnica
Amilcare Pizzi Arti grafiche,
Cinisello Balsamo, Milano

In copertina
Annette Messager, *Mes voeux*,
1989, particolare

*Ci scusiamo se per cause
del tutto indipendenti dalla
nostra volontà abbiamo
omesso alcune fonti
fotografiche*

ISBN 88-8158-062-4

Nudo & Crudo

Claudia Gian Ferrari Arte
Contemporanea
Milano

25 gennaio - 16 marzo 1996

Mostra in collaborazione con
Pasquale Leccese
Monika Sprüth

Testi di
Claudia Gian Ferrari
Manlio Brusatin

Progetto grafico della copertina
Martini & Stefix, Milano

Traduzioni
Giovanna Delfino Haimann

Si ringraziano
Anthony d'Offay Gallery,
Londra
Art & Public, Ginevra
Barbara Gladstone Gallery,
New York
Gian Enzo Sperone, Roma
Le Case d'Arte, Milano
Matthew Marks Gallery, New
York
Max Hetzler Galerie, Berlino
Monika Sprüth Galerie,
Colonia
Paula Cooper Gallery, New York
Philomene Magers, Colonia
Tommaso Corvi Mora, Londra
Walcheturm Galerie, Zurigo
Paul Andriesse, Amsterdam

*e tutti gli artisti che
hanno partecipato al progetto*

Sommario/Contents

Claudia Gian Ferrari

Perché "Nudo & Crudo"

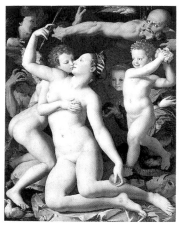

Agnolo Bronzino, *Allegoria di Venere e Cupido*, 1540-45

È passato più di un quarto di secolo dalla rivoluzione libertaria del '68. Una svolta profonda e forte con alcuni obiettivi precisi: l'affermazione del libero amore, la caduta dei parametri sociali, il credo indiscriminato nella scienza e nel progresso, un'educazione meno autoritaria e più populista. La Cina era vicina, e il sesso non era più un tabù.

Ma questa fine di millennio ha ribaltato ogni cosa. Il muro di Berlino è caduto, e con questo anche le certezze contro le quali bisognava combattere. Il sesso, poi, ha dimostrato la propria fragilità nella crisi che la nuova peste ha violentemente provocato. Si ha la sensazione che i giovani, educati da genitori libertari, non abbiano nessuna voglia di godere di questa liberalizzazione, sono piuttosto alla ricerca di altri valori, forse più antichi, forse più semplici.

La sessualità è spesso più esteriorizzata che praticata. Si verifica un crudo scollamento nell'individuo fra amore e sesso, fra sentimento e rapporto col corpo, proprio e dell'altro.

L'artista contemporaneo registra, con la capacità di sismografo che gli è caratteristica, questo stato di disagio, di difficoltà, di distanza. L'esplicitazione e la manifestazione della sessualità nell'arte è cosa antica, e percorre tutta la lunga storia delle immagini, con espressioni fortemente collegate di volta in volta con le vette e gli abissi degli eventi storici, politici, economici, insomma sociali, delle varie epoche. Il sesso, nelle sue espressioni naturali o innaturali, ha rappresentato il luogo della trasgressione, della perversione, o dell'estasi, stimolando artefici e artisti in immagini spesso inquietanti e ambigue, sempre comunque con la volontà di provocare reazioni se non addirittura scandalo.

Oggi la rivoluzione mediale, insinuante e proterva, ha modificato significativamente la rappresentazione. Il corpo sembra perdere la sua autonomia: sullo schermo elettronico manipolabile con un *mouse* accede a trasformazioni virtuali che sempre più si sostituiscono all'autenticità di un pur non gratificante reale vissuto. Il corpo con la sua esuberanza terrena, sembra tuttavia aver perso la capacità dell'abbandono all'entusiasmo, al piacere dello scambio, al piacere dato

Claudia Gian Ferrari　　　**Why "Nudo & Crudo"**

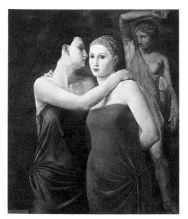

Ubaldo Oppi, *Le amiche*, 1924

Over a quarter of a century has already gone by since the '68 revolution. It was a strong and radical turning point with a few definite goals: the assertion of free love, the falling of social criteria, the unquestionable belief in both science and progress and a less authoritarian yet more populist education. China was near at hand and sex was no longer a taboo.

As this millenium comes to a close, things have dramatically turned round. All the certitudes we had to fight against have collapsed after the fall of the Berlin wall. In the outbreak of a new and violent plague, sex has showed all its fragility. The young, who were raised by libertarian parents, do not look for the same freedom and enjoyments. They seek more ancient, if not simpler values.

Sexuality is more often shown than practiced. Within an individual a harsh division takes place between love and sex, feelings and a rapport with the body, one's own or with another's.

The contemporary artist, with the skill of a seismograph, records all the troubles, the difficulties and the differences of the present situation.

The showing and the representation of sexuality in the field of art dates back to ancient times. It crosses the long history of the image, which, from time to time, has had to conform itself to the ups and downs of historical, political, economical and social events of the various ages.

Sex, no matter how natural or unnatural its expressions may be, it symbolizes a place of infringement, of perversion, or else, of ecstasy. With a steady intention towards provoking all sorts of reactions, if not scandal, it often has driven authors and artists to create disturbing and ambiguous images.

Today, this representation has undergone deep changes, due to the bold and insinuating multimedia revolution. The body seems to have lost its freedom. After being manipulated by a mouse on a video, it comes to such virtual transformations that they substitute for authenticity of a non rewarding reality. Notwithstanding its earthly exuberance, the body seems to have become unable to give itself up to enthusiasm,

Arturo Martini, *La Pisana I*, 1928

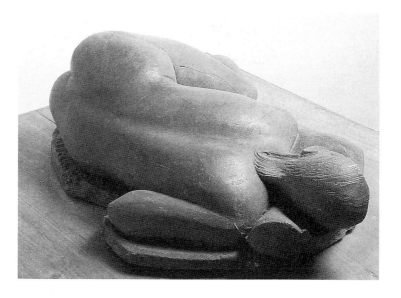

e preso, fisico e psicologico, e non trova più riscontro nel sentimento panico, frustrato da paure consce e inconscie, da aggressività delle immagini trasmesse dai media, da una realtà che è molto più ricca e terribile della fantasia. Si è persa l'unità del corpo con la mente, e le contraddizioni sempre più incalzanti provocano nella nostra contemporaneità rappresentativa un intimo disordine, la perdita di valori unitari, la caduta dei canoni e lo smarrimento dell'idea classica del bello.

Questa mostra, il cui titolo *Nudo & Crudo* già indica, con la sua sintesi da messaggio pubblicitario, l'intento, vuole essere una perlustrazione fra le immagini di una ventina di artisti contemporanei, fra i quali molte donne, nel mondo della provocazione, collegata al corpo e al sesso, e individua con forza l'interesse verso una rappresentazione a volte ancora simbolica, ma più spesso *cruda*, esplicitata anche in modo violento, come se lì sulla tela o nell'immagine fotografica si giocasse l'ultimo riscatto, o, peggio, la sepoltura del rapporto con il nostro corpo e con la nostra capacità del godimento.

Giorgio de Chirico, *Ermafrodito*, 1921

to the excitement of exchanging pleasure – would it be physical or psychological – nor does it find itself in a feeling of panic any more, which has been frustrated by either conscious or unconscious fears, by the aggressiveness of multimedia images and finally by a reality which turns out to be far more plentiful and dreadful than imagination. We have lost the unity between body and mind as more and more urgent contradictions are giving rise, within our symbolic contemporaneity, to an intimate disorder, to the loss of unitarian values, to the fall of rules, in the end to the bewilderment of the classical idea of beauty.

This exhibition, whose purpose is already fixed in the ad-like synthesis of its title "Nudo & Crudo" – wants to search a world of provocation related to the body and sex through the images of a score of contemporary artists, many of whom are women. It decidedly identifies an interest towards a representation, at times still symbolic, more often crude, or even violently shown, as if the last redemption or, worse still, the burial of a relationship between our body and pleasure was played out on the canvas and/or in the photographs.

Corpo sensibile / corpo visibile

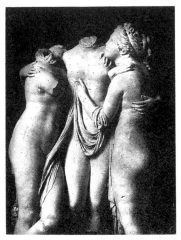

Antonio Canova, *Le Grazie*, 1813

La donna visibile ha raggiunto l'uomo visibile. *Inter* compiuto l'ultimo miracolo. Ha avuto il corpo di una "amante della scienza" che ha lasciato il suo corpo do normale sonno senza risveglio. Il corpo è stato imme mente immerso in una gelatina "blu oltremare" e sotto a una affettatrice elettronica che ha tomografato il suo in fette da 0,3 mm ciascuna trascrivendole in una n informatica che ora può restituire "per sempre" il suo a quanti siano provvisti di 45 gigabite di potenza. La di cinquantanove anni raggiunge un uomo nero di tren strappato al "Campo del Vasaio", dell'Isola dei Morti di Island (New York), nella banca umanitaria di *Intern* La tragicità del nudo statuario non sfuggiva nemm Canova che riesumava il nuovo eroismo dei nudi se dalla storia. Il nudo maschile era immensamente deside dallo scalpello invece delle giacche, gilets, brache, scarpe e cappello di un'umanità che doveva essere estr mente vestita "per essere". Ma nemmeno Napoleone ac la statua del proprio corpo nudo in Place Vendôme, dest dola più utilmente all'Accademia di Brera di Mila accettando solo da morto di diventare il trofeo dell vincitore a Waterloo nella casa Wellington a Londra. Anche i nudi di Mapplethorpe non sfuggono alla tragicit nudo neoclassico. Ogni atto di intenzione erotica ser minacciato da un divino sguardo pieno di punizione eccesso di umanità sembra essere un difetto di uma come proprio il peccato originale dopo il quale l'uomo ap ve a se stesso, e "si vide nudo". Resta la domanda, an frequente presso teologi e non, perché Dio abbia affida organi tanto "banali" l'ufficio della procreazione. L'atto no di propagazione dell'immagine che era divina è diven umana, come il peccato. Anche gli dèi sono dotati di organi sessuali più che uman sembrano dimenticarsene, non tanto nel mito dove c'è un disumano, quanto nelle raffigurazioni plastiche dove la bassa nudità deve essere assorbita in un'immagine etica grande e complessiva (il busto, il ventre...). Per gli esteti ottocenteschi, in John Ruskin in particolare

Claudia Gian Ferrari

Why "Nudo & Crudo"

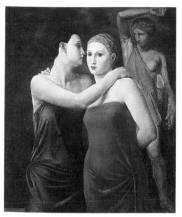

Ubaldo Oppi, *Le amiche*, 1924

Over a quarter of a century has already gone by since the '68 revolution. It was a strong and radical turning point with a few definite goals: the assertion of free love, the falling of social criteria, the unquestionable belief in both science and progress and a less authoritarian yet more populist education. China was near at hand and sex was no longer a taboo.

As this millenium comes to a close, things have dramatically turned round. All the certitudes we had to fight against have collapsed after the fall of the Berlin wall. In the outbreak of a new and violent plague, sex has showed all its fragility. The young, who were raised by libertarian parents, do not look for the same freedom and enjoyments. They seek more ancient, if not simpler values.

Sexuality is more often shown than practiced. Within an individual a harsh division takes place between love and sex, feelings and a rapport with the body, one's own or with another's.

The contemporary artist, with the skill of a seismograph, records all the troubles, the difficulties and the differences of the present situation.

The showing and the representation of sexuality in the field of art dates back to ancient times. It crosses the long history of the image, which, from time to time, has had to conform itself to the ups and downs of historical, political, economical and social events of the various ages.

Sex, no matter how natural or unnatural its expressions may be, it symbolizes a place of infringement, of perversion, or else, of ecstasy. With a steady intention towards provoking all sorts of reactions, if not scandal, it often has driven authors and artists to create disturbing and ambiguous images.

Today, this representation has undergone deep changes, due to the bold and insinuating multimedia revolution. The body seems to have lost its freedom. After being manipulated by a mouse on a video, it comes to such virtual transformations that they substitute for authenticity of a non rewarding reality. Notwithstanding its earthly exuberance, the body seems to have become unable to give itself up to enthusiasm,

Arturo Martini, *La Pisana I*, 1928

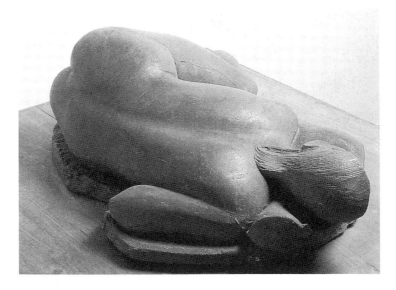

e preso, fisico e psicologico, e non trova più riscontro nel sentimento panico, frustrato da paure conscie e inconscie, da aggressività delle immagini trasmesse dai media, da una realtà che è molto più ricca e terribile della fantasia. Si è persa l'unità del corpo con la mente, e le contraddizioni sempre più incalzanti provocano nella nostra contemporaneità rappresentativa un intimo disordine, la perdita di valori unitari, la caduta dei canoni e lo smarrimento dell'idea classica del bello.

Questa mostra, il cui titolo *Nudo & Crudo* già indica, con la sua sintesi da messaggio pubblicitario, l'intento, vuole essere una perlustrazione fra le immagini di una ventina di artisti contemporanei, fra i quali molte donne, nel mondo della provocazione, collegata al corpo e al sesso, e individua con forza l'interesse verso una rappresentazione a volte ancora simbolica, ma più spesso *cruda*, esplicitata anche in modo violento, come se lì sulla tela o nell'immagine fotografica si giocasse l'ultimo riscatto, o, peggio, la sepoltura del rapporto con il nostro corpo e con la nostra capacità del godimento.

Sensitive body / visible body

Robert Mapplethorpe, *Louise Bourgeois*, 1982
© Estate of Robert Mapplethorpe

The visible woman has joined the visible man. *Internet* has performed the latest miracle. It has the body of a woman, a science lover, who left her body after a normal sleep without reawakening.

This body was immediately immersed into an "ultramarine" jelly and then subjected to an electric slicer which tomographied it into slices of 0.3 mm in thickness after which they were transcribed into an informative map that definitively gives back her body to all those who have ever been supplied with 45 gigabites of power. This fifty-nine years old woman joins up with a black male, aged thirty-six, who was taken away from the "Potter Field," the Island of Death, on Hart Island, New York, and placed directly into the humanitarian bank of *Internet*.

Canova himself, who had been reviving the new heroism of nudes marked by history, didn't let slip the tragic nature of the statuesque nudity. As for the sculptor, the male nudity was far more desirable than all the jackets, waistcoats, trousers, socks, shoes and hats of a whole mankind that had to be absolutely overdressed in order "to be." Even Napoleon did not consent to have a statue of his nude body erected in Place Vendôme. Instead he bequeathed it to the Brera Academy in Milan. But after his death, his statue became a trophy piece for the Victor of Waterloo and ended up in the Duke of Wellington's residence in London. Even Mapplethorpe's nudes do not escape the tragic nature of the neoclassic nudity. Each act of erotic intent seems to be threatened by a divine glance filled with punishment. An excess of humanity seems to be a defect of humanity, just as in the original sin, after which man appeared before himself naked. Among theologians and non alike, there still remains the question of why God should have ever entrusted these "banal" organs with the task of procreation: the divine act of propagation of an image which was divine and has become human as sin.

Even though they seem to forget it, the Gods themselves were also graced with human sex organs. Not so much within the myth where they abused them, as in the plastic

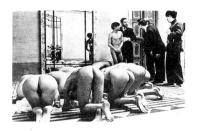

Salò o le 120 giornate di Sodoma, 1975, foto di Deborah Beer, Archivio del Fondo Pier Paolo Pasolini

nudità era questo tipo di bellezza del marmo greco, che non ha sesso nel senso che non ha bisogno di questo né di questi organi. E la più grande delusione di Ruskin fu di scoprire che sua moglie Effie, e che le donne in genere, non sono fatte come le statue; ma lui non riusciva a capire come non fosse necessario che lo fossero. Anche il suo quasi amico Karl Marx non riusciva a capire come le donne della classe lavoratrice riuscissero a fare tanti figli, dopo tanto lavoro. Forse il paradiso è fatto per questo.

Nel bilanciamento di un'etica confusa con l'estetica, anche presso gli scrittori della cristianità, non si accettava la nudità di Venere mentre si accettava la nudità delle *Grazie* in nome di un'aurea semplicità. Ancora nel primo Ottocento, proprio in questo gruppo statuario tanto famoso, se si accettava una nudità anteriore, non si accettava una nudità posteriore che in diverse opere grafiche si proponeva come velata. Nell'iconografia classica l'abbraccio delle *Grazie* era sigillato dalla *Grazia* di centro vista di spalle con le sorelle viste di fronte. Ora la vista di Eufrosíne, Aglaia e Talia è preferibilmente di fronte ma esse hanno a tal punto espresso una nudità spontanea che quasi non si vede. Si sa che questi angeli di Venere erano venerati a Paros silenziosamente, senza suono di flauti né fiori, con danze fruscianti, con puri sospiri di desiderio. Esse rappresentano da sempre la difficile arte del dono: del dare, del ricevere, del ricambiare, danzando comunque presso il ruscello del Lete che scorre con soffice dimenticanza. Ecco che il nudo "della grazia" è un nudo obliante, la stessa passione volatile che riappare nelle fotografie di una moda-costume di Irvin Penn e di Helmut Newton. Non è detto che la fotografia sia il mezzo che più

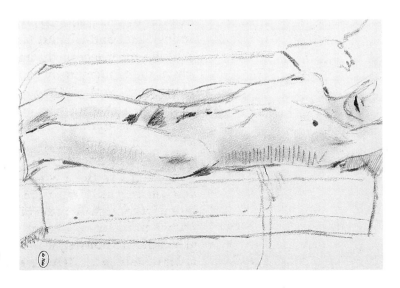

Filippo De Pisis, *Nudo sul divano*, 1929 ca.

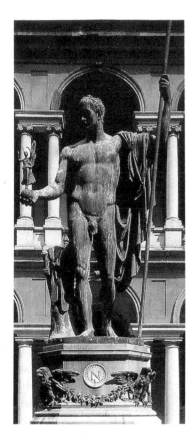

Antonio Canova, *Napoleone*, 1811

representations where the basest nudity was absorbed into a far more comprehensive and wider ethical image (the bust, the belly...).

As for the nineteenth-century aesthetes, John Ruskin in particular, found this type of beauty in the Greek marble, sexless, for there was no need to expose the organs. Ruskin's greatest delusion was to discover that his wife Effie (and women in general) were not made like statues. He couldn't understand how unnecessary it was they were not. Even his acquaintance Karl Marx, didn't understand how working class women could have so many children and then go off and work so hard. Perhaps that is why there is a heaven.

Although Christian authors didn't accept the nudity of Venus, they did infact accept the nudity of the *Grazie*, therefore balancing ethics with aesthetics. Until the beginning of 19th Century, posterior nakedness was only conceived if veiled, as was seen in so many graphic works. As for Canova's famous group of statues, only their frontal nudity was accepted. The embrace of the *Grazie* was sealed by the *Grazia* placed in the center. In this classic iconography, she was turning her back and her sisters were seen from the front. The vision of Eufrosine, Aglaia and Talia is preferably frontal, but so spontaneous that their nakedness can hardly be noticed. Through the gentle rustle of the dancing, through the purest sighs of desire, in silence, Paros worshipped these angels of Venus.

There were no flowers to be seen and no sounds of flutes to be heard. The *Grazie* have always represented the delicate art of giving, receiving and reciprocating. They all symbolically dance along the Lete, the stream of slow oblivion. The nudity "della grazia" has revealed itself to be a forgettable nude. The same volatile passion reappears in photographs of Irving Penn and Helmut Newton. Although, photography can't be regarded as the means which allows the representation of nakedness to reach its highest outcome, its immediacy "clothes" the nude with numerous details and natural aspects which are in contrast with the idea of desire itself. While the male nude is perfectly cut out for "photographic" immobility, the female nude broadens out into a movement of elements and attitudes. This is also the reason why cinema is the environment where every erotic and aesthetically striking vision of a female body joins up more intensively with a body of images which are far more absolute than the real ones. No other form of art has been able to give as much space and efficacy to the representation of the female body. There, the body gives itself over to nudity

Piero Manzoni, *Scultura vivente*,
1961

concede alla riuscita del nudo, la sua attimalità "veste" il nudo di migliaia di particolari e di aspetti naturali che sono contro l'immagine del desiderio. Il nudo maschile si consegna meglio a una staticità "fotografica", quello femminile si diffonde in una mobilità, di parti e di atteggiamenti ed è per questo che il cinema ha più intensamente congiunto le singole visioni di un corpo femminile, eroticamente ed esteticamente suggestive, a un corpo di immagini più assolute del vero.

Nessuna arte ha dato al corpo femminile tanto spazio e tanta efficacia nella rappresentazione come il cinema, con il corpo che si concede alla nudità e all'osservazione, con un desiderio che è puro per i puri e impuro per gli impuri.

Il nudo di fine Millennio è segnato forse dalle piaghe di una passione-ossessione, da un'ignobile e tragica fatica sessuale (Marlene Dumas, Rosemarie Trockel, Annette Messager, Sue Williams, Barbara Kruger), dai carboni delle pesti moderne e dai bubboni di malattie degenerative che hanno segnato le biopolitiche dell'*Ars Moriendi* del Seicento fino ai secoli della meccanica, della cinematica, della telematica. Ora più intensamente i corpi non si uniscono per complementarietà biologiche ma si "distinguono" per affinità di generi e di tassonomie. Più che reclamare il messaggio egualitario dell'"abolizione dei sessi" in nome della ri-costruzione del corpo (body building) l'opera estetica dell'esposizione del corpo torna a ripercorrere il mito classico dell'ermafrodito e dello scherzo di natura (*wonder* e *freak*): da Luigi Ontani a Cindy Sherman e forse in Jeff Koons. Un eccesso di uguaglianza diffusa diventa ragione di diversità e la diversità il mito di una predestinazione sacra. Una nuova "ragion visibile" racconta non di un visibile che è possibile ma di un impossibile che si fa visibile, come prendendo alle spalle l'Immagine, camminando sulla rugosa pelle di una mummia risvegliata.

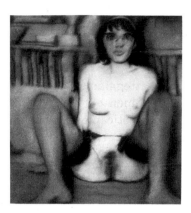

Gerhard Richter, *Studentin*, 1967

and observation, with the utmost desire made pure for who's pure and impure for who's impure.

At the closing of this millenium, the nude seems to have been marked by the wounds of a passion-obsession, by a mean and tragic sexual weariness – Marlene Dumas, Rosemarie Trockel, Annette Messager, Sue Williams, Barbara Kruger -, as well as by the burns of modern plagues and the lumps of degenerative diseases which have undermined the biopolitics of the 17th Century *Ars Moriendi* up to age of mechanics, kinematics and telematics. At present, bodies are more powerfully "distinguishable" by similarities of types and taxonomies rather than combined by biological complementarities. From Luigi Ontani to Cindy Sherman and most likely in Jeff Koons as well, the aesthetic work of body exposure runs through the classic myth of the hermaphrodite and the freak of nature again (wonder and freak) instead of claiming the egalitarian message of the "abolition of sexes" in the name of rebuilding of the body (body building). Any excess of common equality turns into a reason of diversity whereas diversity turns into the myth of a sacred destiny. As if Image had been taken aback, walking on the wrinkled skin of an awakened mummy, a new "visible reason" tells of a possibility which becomes visible instead of a visibility which becomes possible.

La verità della vita
è nella impulsività della materia (…).
Il mio spirito s'è aperto dal ventre,
ed è dal basso che accumula una cupa,
intraducibile scienza.

Antonin Artaud

Opere/Works

Guglielmo Aschieri

1955 - Sesto Cremonesé
(Cremona).
Vive a Milano.

S.T., 1990

olio su tela
cm. 100 x 70

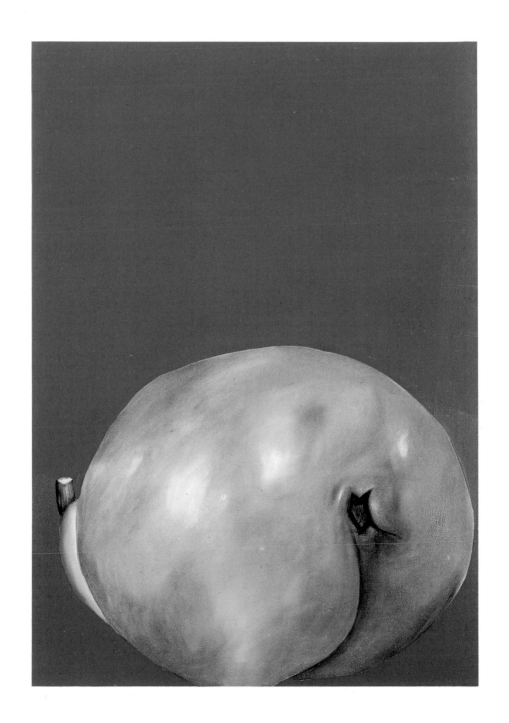

Victor Burgin

1941 - Sheffield, Gran Bretagna.
Vive a Santa Monica (California)
U.S.A.

Olympia, 1982

fotografia b/n dalla serie di 6
cm. 50 x 60 cad.

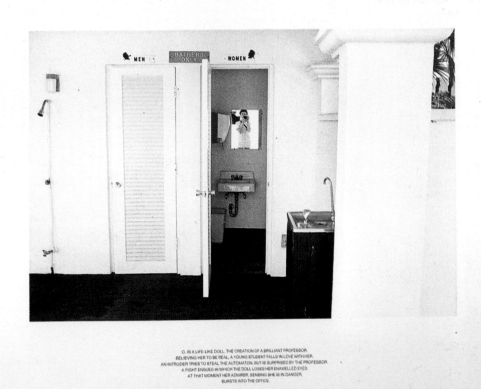

D. IS A LIFE-LIKE DOLL, THE CREATION OF A BRILLIANT PROFESSOR.
BELIEVING HER TO BE REAL, A YOUNG STUDENT FALLS IN LOVE WITH HER.
AN INTRUDER TRIES TO STEAL THE AUTOMATON, BUT IS SURPRISED BY THE PROFESSOR.
A FIGHT ENSUES IN WHICH THE DOLL LOSES HER ENAMELLED EYES.
AT THAT MOMENT HER ADMIRER, SENSING SHE IS IN DANGER,
BURSTS INTO THE OFFICE.

Larry Clark

1943 - Tulsa (Oklahoma) U.S.A.
Vive a New York.

Tulsa, **1968-1971**

fotografia b/n, ed. 50
cm. 15 x 21,5

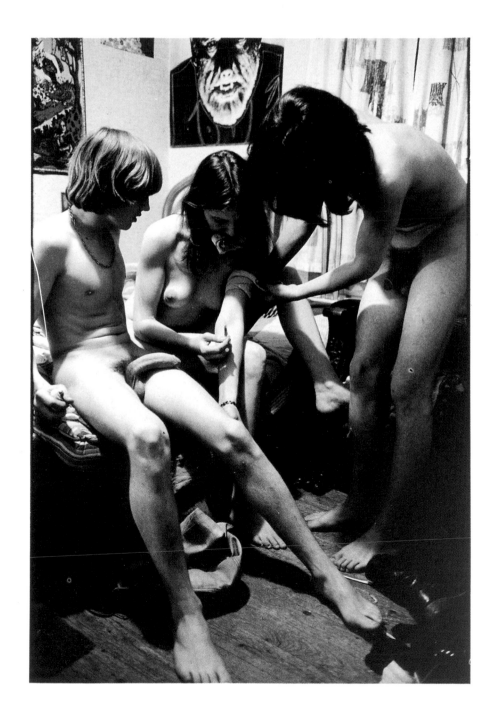

Francesco Clemente

1952 - Napoli.
Vive a New York.

Black Swan, 1978

gouache su carta intelata
cm. 140 x 204

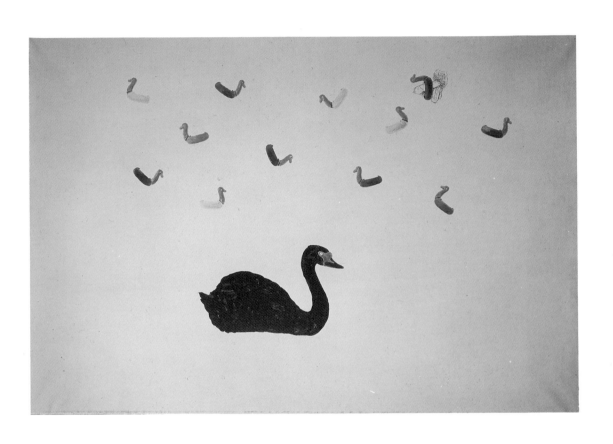

Marlene Dumas

1953 - Capetown, Sud Africa.
Vive ad Amsterdam.

The Breast feeders, 1989

tempera su carta
cm. 31 x 34,5

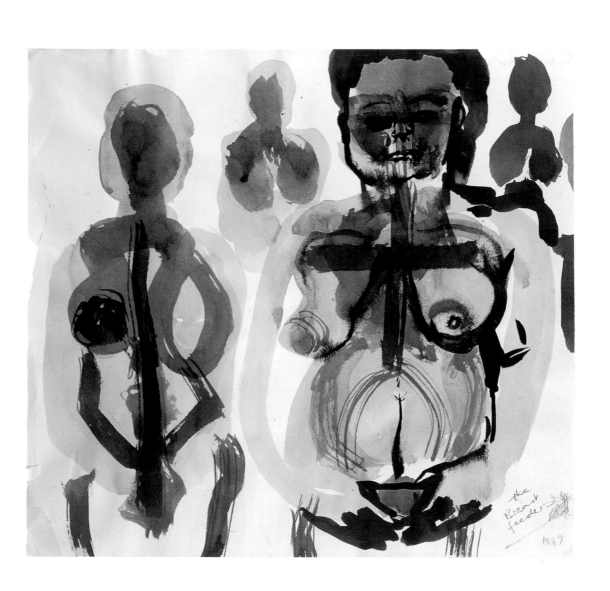

Silvie Fleury

1961 - Ginevra, Svizzera.
Vive a Ginevra.

Wild Pairs, 1994

3 paia di scarpe su "Playgirls"
cm. 20 x 186 x 20

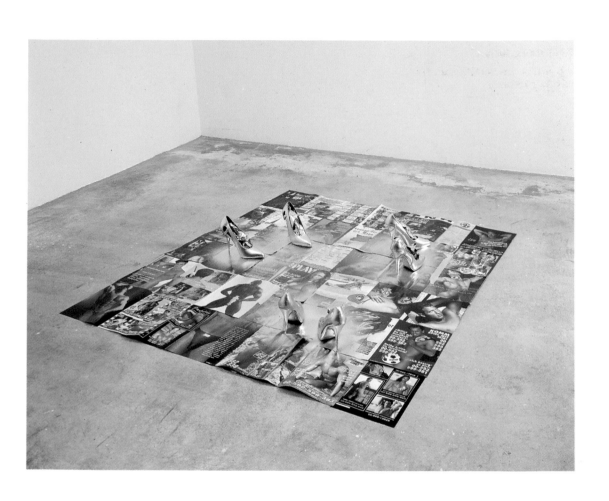

Gilbert & George:

Gilbert

1943 - Sud Tirolo (Bolzano).

George

1942 - Totness, Gran Bretagna.
Vivono a Londra.

Fingered, 1991

fotografia a colori, ed. unica
cm. 169 x 213

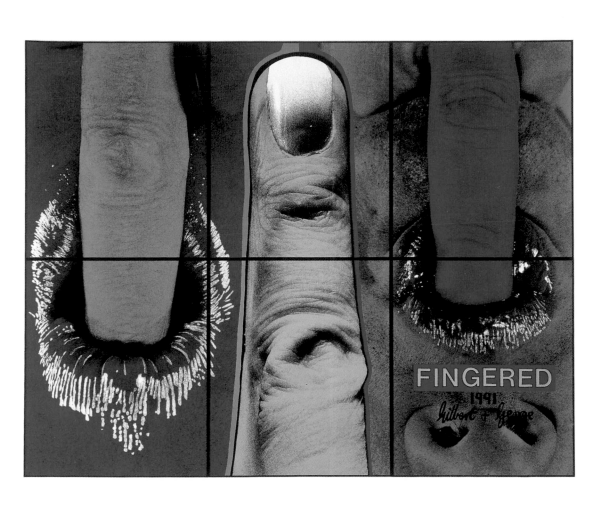

FINGERED 1991
Gilbert & George

Robert Gober

1954 - Wallingford (Connecticut)
U.S.A.
Vive a New York.

Senza titolo, 1993

cera e peli
cm. 7,6 x 6,7 x 19

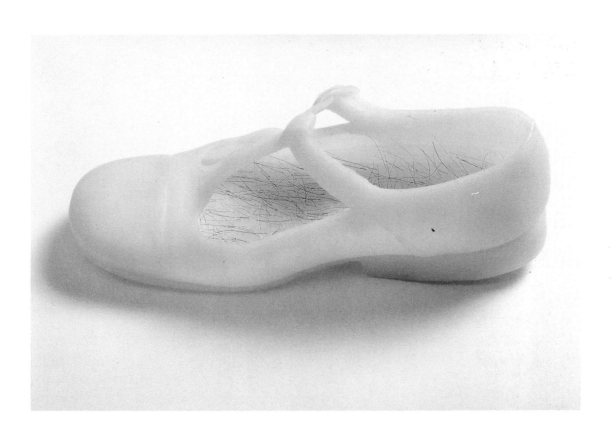

Nan Goldin

1953 - Washington, (D.C.) U.S.A.
Vive a New York.

Kim between sets, Paris, 1991

fotografia a colori, ed. 25
cm. 76,5 x 101,5

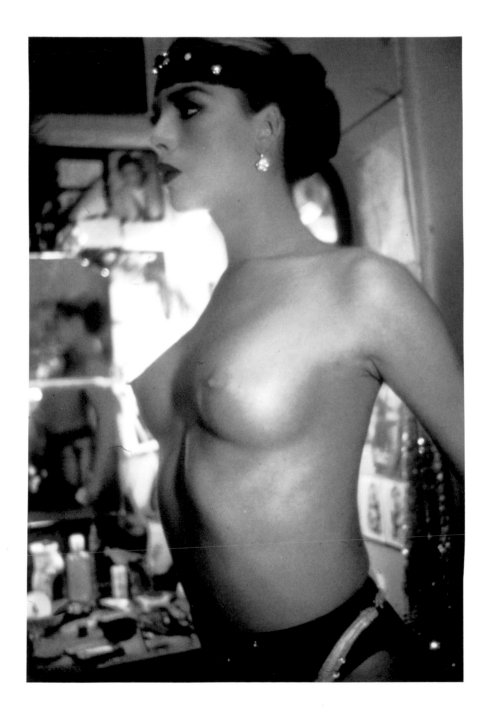

Noritoshi Hirakawa

1960 - Fukuoka, Giappone.
Vive a New York.

"Art in America", March 31-
1994 1:20 a.m. Canal ST.
Subway Station N.Y.

fotografia a colori, ed. 3
cm. 20,5 x 25,5

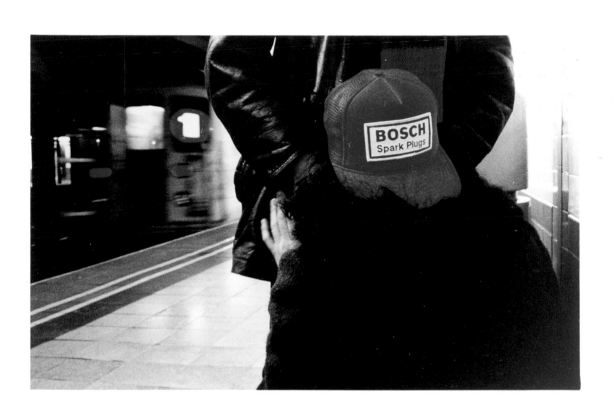

Jenny Holzer

1950 - Gallipolis (Ohio) U.S.A.
Vive a New York.

***Senza titolo* (Selections from Lustmord text), 1993-94**

2 fotografie a colori dalla serie di
14, ed. 20
cm. 33,2 x 50,8 cad.

I TRY TO
EXCITE MYSELF
SO I
STAY CRAZY

THE COLOR OF
HER WHERE SHE
IS INSIDE OUT
IS ENOUGH TO
MAKE ME
KILL HER

I WANT TO LIE
DOWN BESIDE HER.
I HAVE NOT SINCE
I WAS A CHILD.
I WILL BE COVERED
BY WHAT HAS
COME FROM HER.

I AM
AWAKE IN
THE PLACE
WHERE
WOMEN DIE

Jeff Koons

1955 - York (Pennsylvania)
U.S.A.
Vive a New York.

Art Magazine Ads (Art in America), **1988-89**

litografia su carta, ed. 50
cm. 114,3 x 94,6

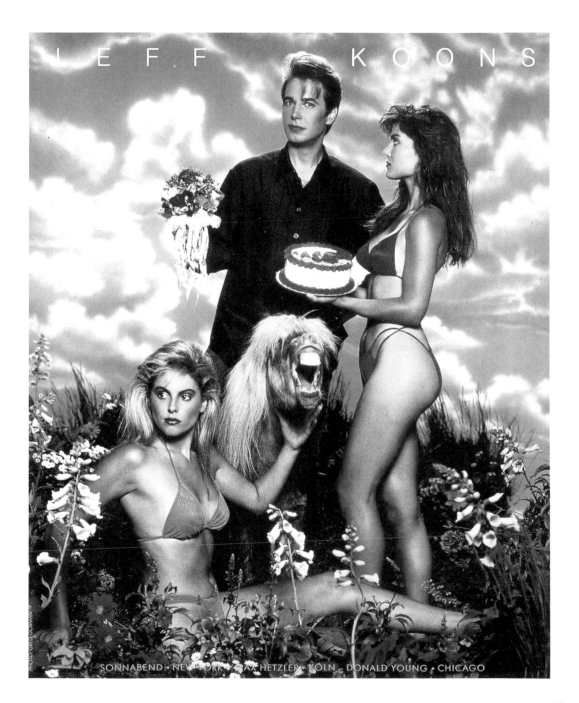

43

Barbara Kruger

1945 - Newark (New Jersey)
U.S.A.
Vive a New York.

*Untitled (Put your money
where your mouth is)*, 1984

fotografia b/n
cm. 182,9 x 121,9

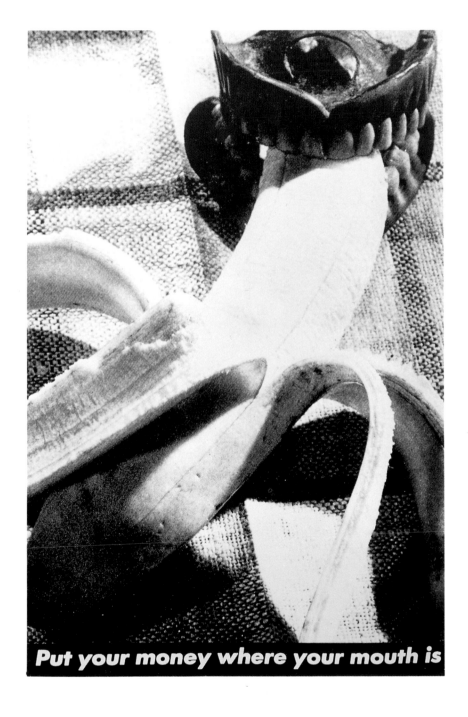

Put your money where your mouth is

Zoe Leonard

1961 - Liberty (New York)
U.S.A.
Vive a New York.

***Wax Anatomical Model with
Pearls*, 1990**

fotografia ai sali d'argento, ed. 6
cm. 68,5 x 103

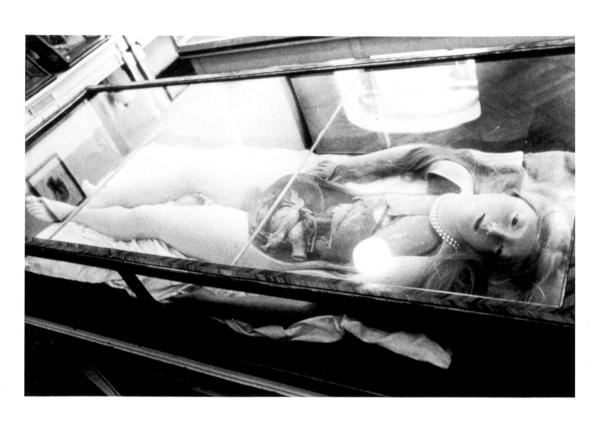

47

Robert Mapplethorpe

1946-1989 - Long Island (New York) U.S.A.

Lisa Lyon, California, **1980**

stampa ai sali d'argento, ed. 15
cm. 35 x 35
© Estate of Robert Mapplethorpe

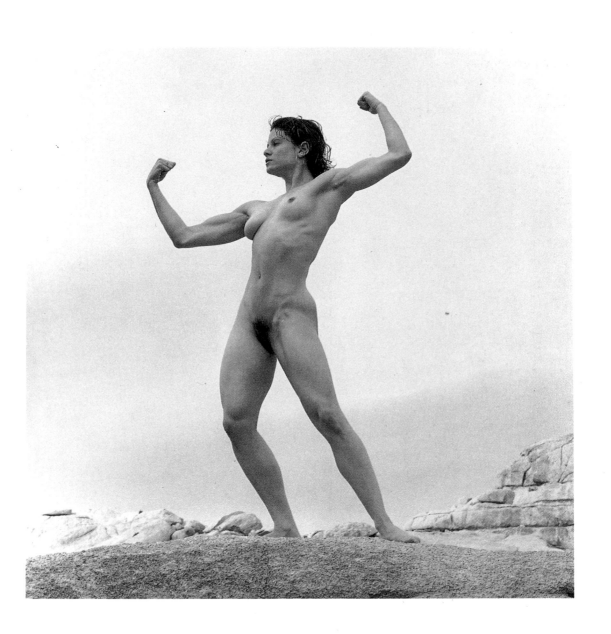

Annette Messager

1943 - Berck (Pas-de-Calais)
Francia.
Vive a Parigi

Mes Voeux-Penetration, 1994

fotografie, corda e stoffa
installazione, dimensioni variabili

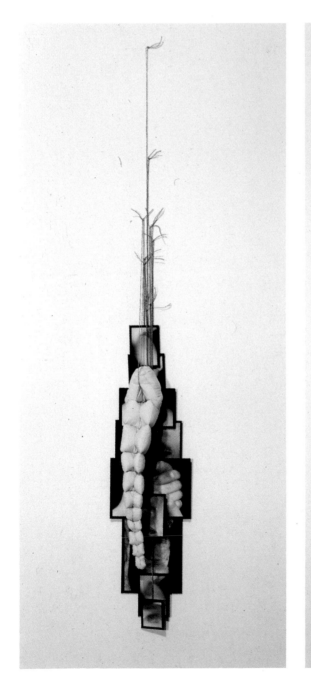

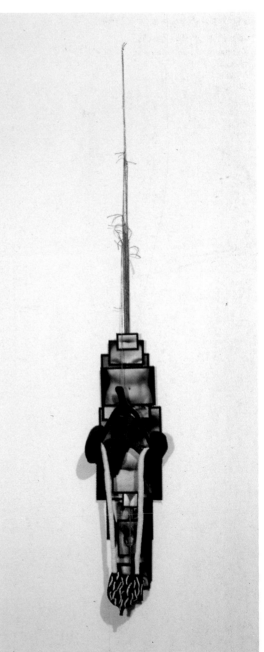

Luigi Ontani

1943 - Vergato di Bologna
(Bologna).
Vive a Roma.

Son Shiva Skanda-Karpikeya, 1994

fotografia acquarellata su carta
cm. 64 x 51,5

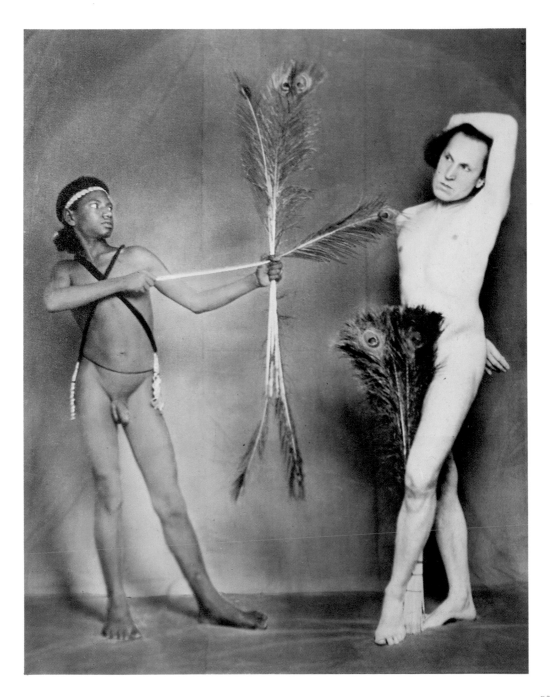

Cindy Sherman

1954 - Glen Ridge (New Jersey)
U.S.A.
Vive a New York.

Untitled n. 257, **1992**

fotografia a colori, ed. 5
cm. 172,7 x 114,3

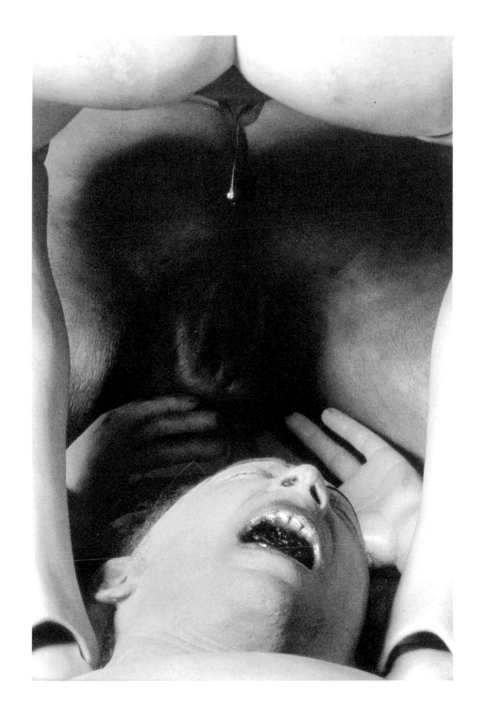

Wolfgang Tillmans

1968 - Remscheid, Germania.
Vive a New York.

Unscharfer Rückenakt, 1994

fotografia a colori, ed. 10
cm. 39,5 x 29,5

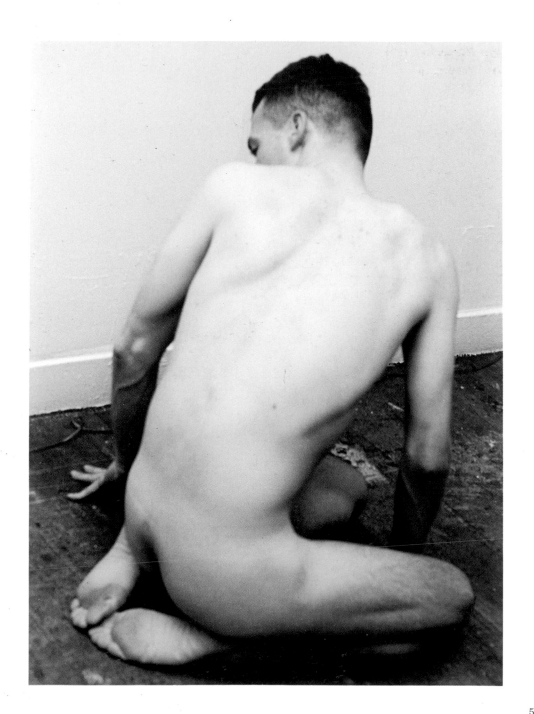

Rosemarie Trockel

1952 - Schwerte, Germania.
Vive a Colonia.

O.T., 1988

gouache su carta
cm. 26 x 24

O.T., 1988

gouache su carta
cm. 76 x 57

O.T., 1988

gouache su carta
cm. 76 x 57

Sue Williams

1954 - Chicago Heights, (Michigan)
U.S.A.
Vive a New York.

The Date, 1994

acrilico su tela
cm. 180 x 166

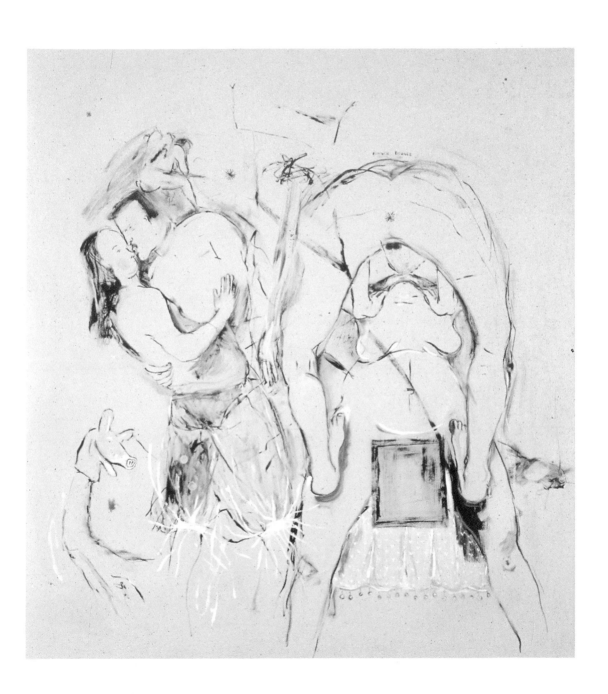

Haim Steinbach, *more or less 1-2 A*, 1991

Finito di stampare nel mese di gennaio 1996
da Leva spa per conto di Edizioni Charta